蝴蝶梦 ③

原　　著：〔英〕达芙妮·杜穆里埃
改　　编：健　平
绘　　画：高兴齐　赵延平　赵龙泉　张志军
封面绘画：唐星焕

U0112268

CNS | 湖南美术出版社

蝴蝶梦 ③

在曼陀丽庄园的海边小屋内，年老的马夫贝恩对我谈到吕蓓卡，使我觉得她的死有隐情。

我意外撞见了吕蓓卡的情人费弗尔，这是一个花天酒地的家伙，但管家丹弗斯太太对他很好，可以看得出，丹弗斯极愿为费弗尔与吕蓓卡的关系打掩护。

德温特姐姐比阿丽特斯带着一大帮朋友来曼陀丽游玩，一定要德温特办庄园舞会。我中了管家丹弗斯的圈套，穿了吕蓓卡当年在舞会上穿的服饰，使德温特大为愤怒，伤感。舞会不欢而散，我也无地自容，绝望而痛苦。

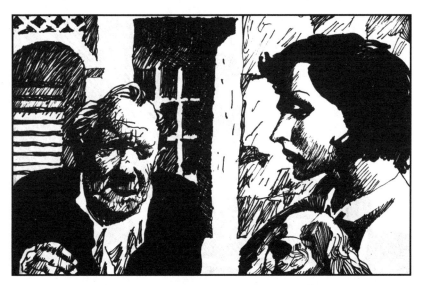

1. 我们一起走到屋外。贝恩突然问我："你不会把我送到疯人院去吧?""当然不会。""我没干什么,我对谁也没说过。我不想进疯人院。"眼泪顺着他肮脏的腮帮子流下来。

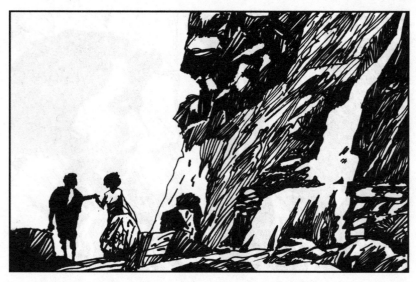

2. 我宽慰了他两句，便转身走开。他突然抓着我的手来到一堆礁石旁，从一块扁石下摸出个贝壳，说："这是给你的。"我说："谢谢，真漂亮。"他抓耳挠腮地说："你长着天使一般的眼睛。"

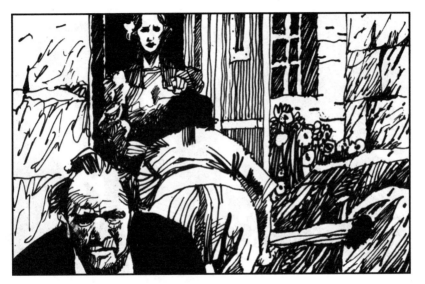

3. 我正感惊讶，他又说：“你可不像另一位。”“另一位？”“她让人觉得是条蛇，到了晚上她就来了。有回我朝屋里张望，她发火了，要把我送到疯人院去。现在她去了，是吗？”他急切地问。

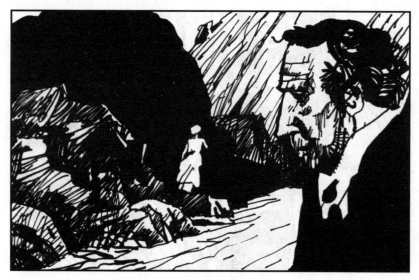

4. 我望着他的眼睛，不知他是糊涂还是清醒，便说："别担心，不会有人送你去疯人院的。再见，贝恩。"我拉着杰斯珀走了。

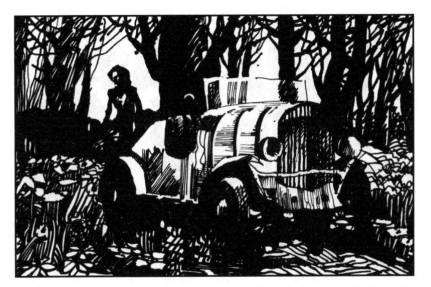

5. 我回到屋子前，发现一辆绿色轻型汽车藏在灌木丛里。难道这时候还有客人来？为什么又不把车停在车道上呢？

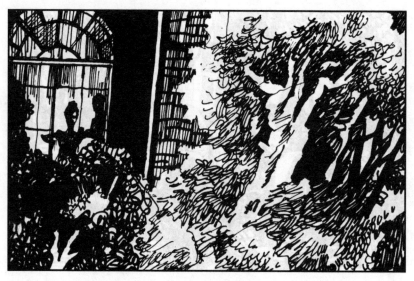

6. 阳光突地一闪，我抬头一望，原来西厢那边的一扇窗户打开了，一个男子站在窗前，看见我他连忙缩了进去。丹弗斯太太着黑衣的手臂把窗户关上了。

7. 我颇觉奇怪地走进大厅，没发现有客人留下的帽子、手杖之类的东西。我奇怪这事发生在迈克西姆不在的时候，我不愿因撞见他而尴尬，便急步去晨室拿我的编织物。

8. 与晨室相连的大客厅门开了，我听到丹弗斯太太说："我想她去了藏书室，今天不知怎么提早回来了。如果她在藏书室，你从门厅出去不会被瞧见的。等在这儿，我去看看。"

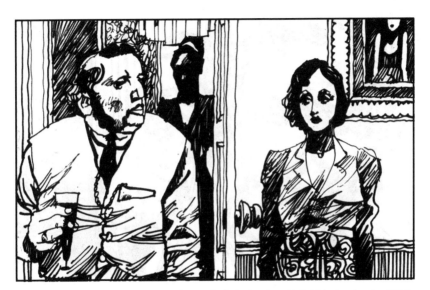

9. 这时，讨厌的杰斯珀摇头摆尾地跑向客厅，兴奋地汪汪大叫，那人说了句："喂，你倒没忘了我。"接着便走进晨室。杰斯珀向我窜来，那人才发现我站在门后。

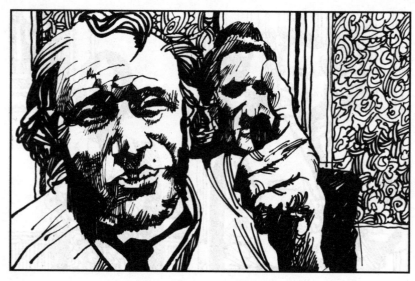

10. 这人身材高大魁梧，漂亮中带着几分俗气，一看就知是个酒色之徒。他说："没吓着你吧。我是顺便来看老丹尼的。迈克斯老兄好吗？"他也叫迈克西姆迈克斯，大概他们很熟悉。我说："他很好。这会上伦敦了。"

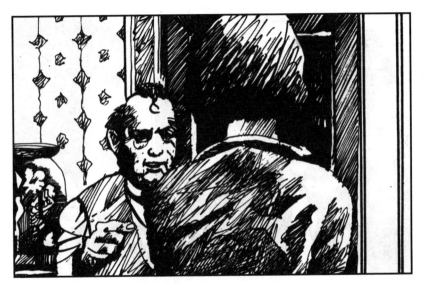

11. "把新娘子一个人撇在家里？他难道不怕有人把你抢走？"说着张嘴大笑，显得唐突无礼。这时丹弗斯太太进来了，一股寒气向我逼来，那样子想是要把我一口吞下才解恨。

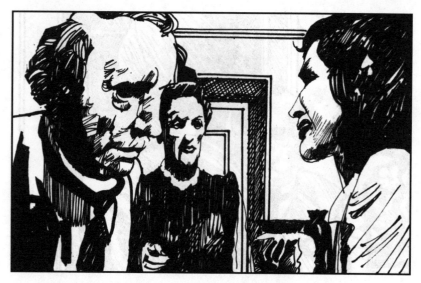

12. "丹尼，你百般提防，结果还是枉费心机。屋子的女主人就躲在门背后啊。嗳，你怎么不替我介绍一下？"丹弗斯太太极勉强地说"太太，这位是费弗尔先生。""您好，费弗尔先生。"

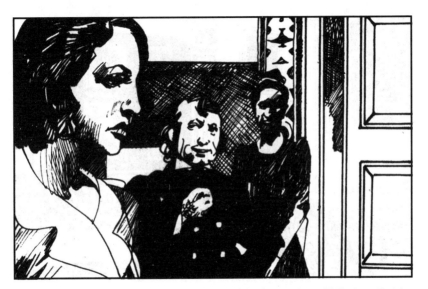

13. 那人在丹弗斯太太示意下告辞了。他用唐突无礼又故作亲昵的腔调对我说："去看看我那辆车吧，那可是辆玲珑剔透的小车，跟可怜的迈克斯所用的各种车相比，它可跑得快多了。"

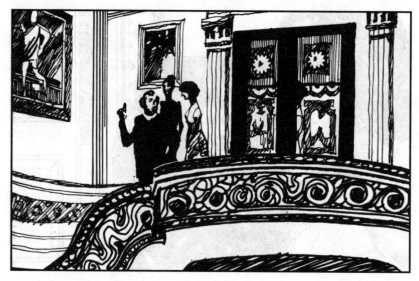

14. 那辆绿色轻型车，跟它的主人倒是一路货。"坐上去兜兜风怎样？"他说。"不，不，我有点累了。""你是怕有失体统和身份，还是怕误入歧途呢？"他放肆地笑起来。

15. 笑过后，他说："要是你不在迈克斯面前提起我来过的事儿，那就太够朋友啦！他对我可能有点看法，还可能给老丹尼招来麻烦。"我尴尬地说："好吧，我不说。"

16. 我走进大厅,丹弗斯太太已不见。我突然满腹狐疑,觉得那人出现在西厢很奇怪,不知他和丹弗斯太太搞些什么鬼。我顿时产生去西厢看看的冲动,异样的兴奋遍布全身,我身不由己地迈步上楼。

17. 我打开上次丹弗斯太太走出的那间房门走进去，拧亮了灯，发现这是间类似更衣室的房间，四周尽是大衣柜。屋子尽头有扇门洞开着，我穿过房间走过去。

18. 里面的房间家具齐全，竟像有人住着似的。床铺得很平整，梳妆台上放着用过的香水和脂粉。到处都放有鲜花。缎子晨衣搁在椅背上。下面还有双室内拖鞋，仿佛屋主人马上就要回来似的。

19. 我听到了涛声，便走去打开百叶窗，不错，这正是刚才费弗尔和丹弗斯太太站的那个窗口。阳光使房间光彩熠熠，我好似个误入别人卧室的人，这使我感到双腿发软、打战，便走到梳妆台前坐下。

20. 我下意识地抓起一把发刷，从镜子里端详着自己，多苍白，多消瘦，一头平直难看的头发拖着，我竟是这样一副鬼样子吗？我竟是个姿色这么平平的人吗？

21. 我莫名其妙地站起，鬼使神差般去摸摸那晨衣，又看看那拖鞋，还摸摸床罩，手指接着又从柔软的睡衣上滑过……就在这时丹弗斯太太进来了，她那幸灾乐祸的神情和冰冷的注视，吓得我魂不附体。

22. "太太，您不舒服吧？"她直走到我面前，鼻息已喷到我脸上。我挣扎着说："我刚才在草坪上偶然抬头看了一眼，注意到有扇窗户没关严，我想来把它关上……"

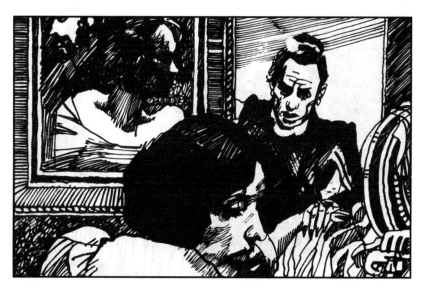

23. 丹弗斯太太一把抓住我的手臂，说："您为什么不说您想看看，想一饱眼福呢？这床多华丽，这金色床罩是她最喜欢的。您已经摸过她的睡衣了，想不想再摸摸呀？"她把我的手指强按在睡衣上。

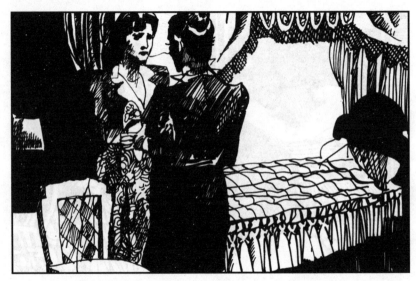

24. "这晨衣多漂亮呀，她个子比您高得多，可她的脚却小巧玲珑。"
她抓起拖鞋套在我手上。"鞋身既小又窄，是不是？她身材修长，但躺
在床上却像个小娇娇。那一头黑发像光环般烘托着她的脸蛋。"

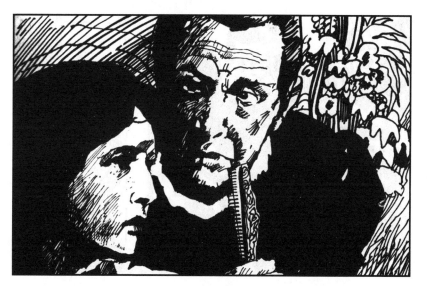

25. "您摸过这发梳了吧，德温特先生常替她梳头。她会说：'重一点嘛，迈克斯。'而他呢，对她总是百依百顺的。他俩总是一块儿打扮，准备去主持宴会。那时候他总是春风满面，喜气洋洋的。"

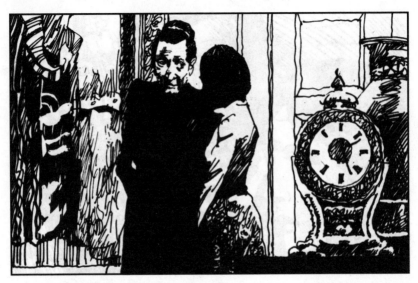

26. 她又拉着我来到前室，打开所有的柜门，说："您摸摸这件貂皮围脖，这是德温特先生送她的圣诞礼物。您看这些晚礼服，德温特先生最喜欢她穿这件银白色的。当然，她不管穿什么颜色的都漂亮。"

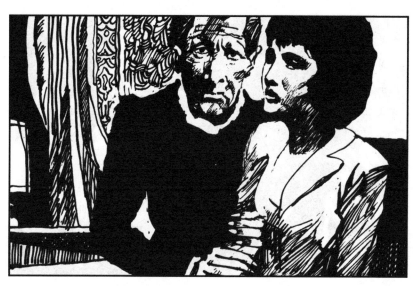

27. 她紧攥着我手臂，骷髅似的脸贴着我说："她死的时候当然穿着便裤和衬衫，礁石把她撞得支离破碎，两条胳膊也不见了。德温特先生亲自去认领尸体，独自一个人去的。当时他病得很厉害。"

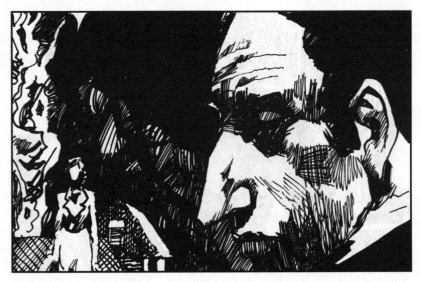

28. 我的手臂被她掐得红一块，紫一块，完全麻木了。"那天晚上我没在庄园，因为我以为她很晚才会从伦敦回来。德温特先生当时在弗兰克管事那里吃饭。我听人说她从伦敦回来就到海边小屋去了……"

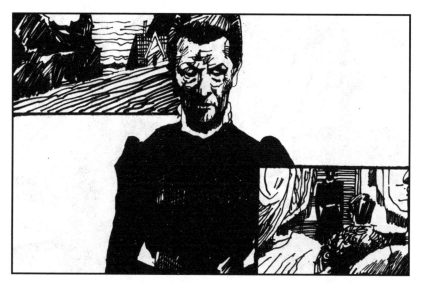

29. "半夜刮起了大风，我很担心，可是德温特先生说这样的天气她是不会回来睡的。她过去不论什么天气都出海，而且也常歇在那小屋里。我怎么也没想到她从此就再也不回来了！"

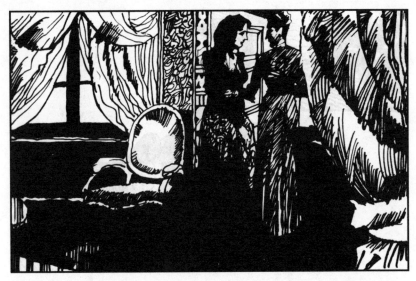

30. 这时她的手松开了，我正想抽身离去，她却又抓住我，冷冷地说："德温特先生不使用这几间屋子的原因您明白了吧，您听这大海的涛声。那晚后，他常常坐在那把扶手椅里过夜，白天他就踱来踱去。"

31. 她用古怪的目光瞅着我，压低声音说："您知道吗，她的幽灵就在这屋子里，时时刻刻都在注视着您和德温特先生的一举一动。""啊！天哪！"我叫了一声，挣脱她跌跌撞撞地奔了出去。

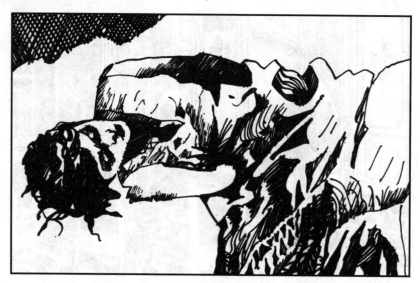

32. 晚上怎么也睡不好，一闭眼就做梦，都是些和迈克西姆有关的，令人心碎的梦。枕头都被我哭湿了一大片。早上起来时头晕眼花，像是生了场大病。

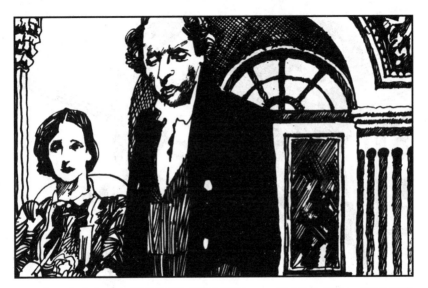

33. 我一个人坐在空荡荡的餐厅里吃早饭，一点口味也没有。弗里思来说迈克西姆来电话了，我正站起要去接，可他说："太太，德温特先生已把电话挂了。没讲别的，只说7点左右回家。"

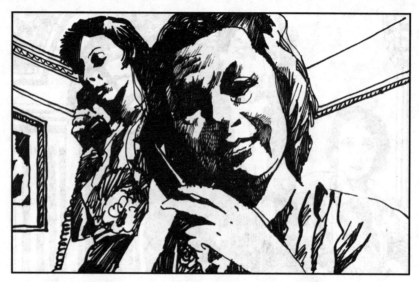

34. 后来我倒接到个电话，是比阿特丽斯打来的，她说下午3时她来带我去见老奶奶。总算有件事可以分分心了，便在电话里对她说："我巴不得去呢，亲爱的比。"

35. 我不敢待在偌大的屋子里，便拿着书报和编织活坐到栗子树下，那样子颇像个会过日子的主妇。可惜的是内心没半点当主妇的感觉，倒是总想着丹弗斯太太正在那里窥视着我，怎么也不自在。

36. 下午3点，比准时到来，我向她迎过去。她匆匆地吻了我一下，说："你气色不大好，脸上精瘦精瘦的，一点血色都没有。""我想，这是因为在意大利晒的那一脸棕色已褪尽了吧。"

37. "胡扯！你不会是有喜了吧？""没有的事。""我真希望你给迈克西姆生个传宗接代的儿子。生儿育女是天经地义的事，你可别在这事情上层层设防啊。"直言不讳，这就是坦率好心的比。

38. 比开车又猛又快，嘴里则不停地说着他们家的趣事，说贾尔斯如何出洋相，说儿子罗杰的朋友怎样和他们一起胡闹，时不时地哈哈大笑，那神情跟迈克西姆多不相同啊。

39. 我想了很久，终于决定把费弗尔的事告诉她。我说："你可听说一个叫费弗尔的人？昨天下午他来看了丹弗斯太太。""那是个浪荡公子，好像是吕蓓卡的表哥。"我真想不到吕蓓卡会有那样的表哥。

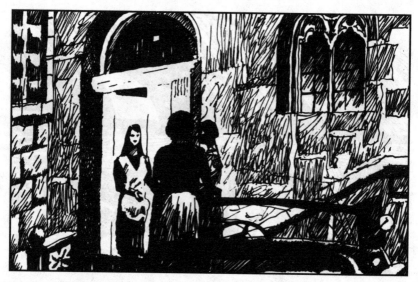

40. 眼前出现了两扇白漆大门和平直的车道，我们到了。比说："别忘了，老太太眼睛差不多全瞎了，近来，人也有些懵懂。"使女诺拉到门口迎接我们，比把我介绍给她。

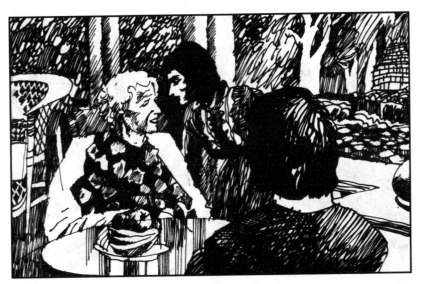

41. 老太太坐在阳台上的轮椅里。比把我介绍给她，我亲了她一下。她说："好姑娘，谢谢你来看我。你应该把迈克西姆带来。""他去伦敦了，要晚上才回来。"

42. 比滔滔不绝地跟老太太谈着贾尔斯、罗杰，还有马呀，狗呀。那位善解人意的护士便和我搭讪着。她问我："德温特夫人，您打猎吗？""我不打。""你总有一天会打的，我们这一带的人没有不热衷打猎的。"

43. 这时，比叫起来："德温特夫人酷爱艺术。我对她说，曼陀丽堪入画面的景色多的是。"护士说："真是情趣高尚的爱好。"这时比又转向祖母说："咱们家里有了个艺术家！"

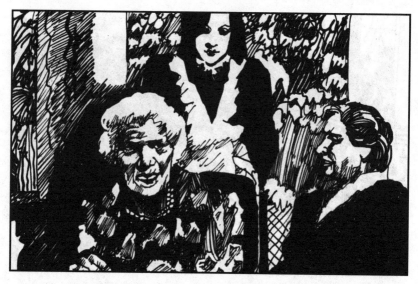

44. "谁是艺术家？比姑娘在说什么呀？我可不知道你是艺术家，我们家里从没人搞艺术。""我本来就不是艺术家，不过涂几笔消遣罢了。"比说："我还送了她绘画的书做结婚礼物呢。"

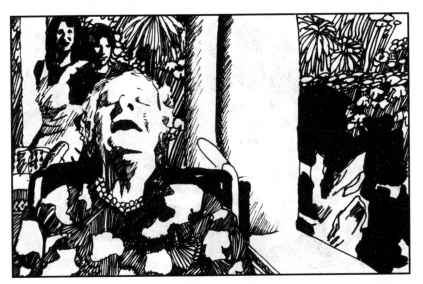

45. "这事多可笑，怎么能拿书当结婚礼物？我结婚的时候就没人送书。就算谁送了，我也不会有心思去读书。"老太太说着哈哈大笑起来，但一会就收住笑说："我想用茶点了，难道还不到4点半？"

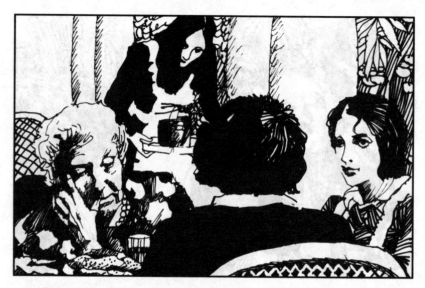

46. 诺拉把茶点端来了，是水芹三明治。吃茶点时，老太太又问："迈克西姆干吗不来？"比说："不是说过他上伦敦了嘛。""不是说他在意大利吗？"护士说："那是度蜜月，现在他们已回到曼陀丽了。"

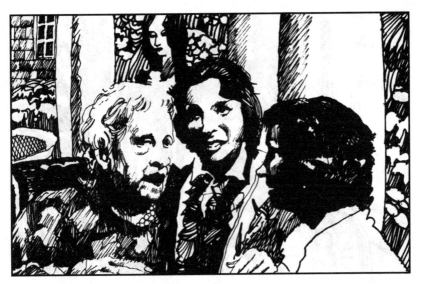

47. 我把身子挨近老太太，说："曼陀丽现在真美，我该给你带点玫瑰来的。""你也待在曼陀丽？你是哪家的姑娘？比，这孩子是谁呀？为什么迈克西姆不把吕蓓卡带来？我多么喜欢吕蓓卡呀！"

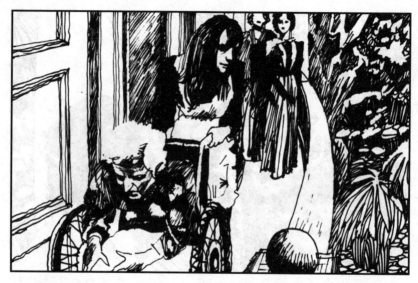

48. 大家不知怎样说好，老太太继续叫着："我的宝贝吕蓓卡哪去了？你们快给我把吕蓓卡找来呀！"护士知道病人糊涂了，便说："莱西夫人，你们还是走吧，她可能会发作好几个小时哩。"

49. 汽车驶出村子后，比才抓着我的手说："真对不起，我不该领你来的。我忘了她是很爱吕蓓卡的。她可能至今也没弄明白去年那场灾祸是怎么回事。""别说了，我不介意的，相信我。"

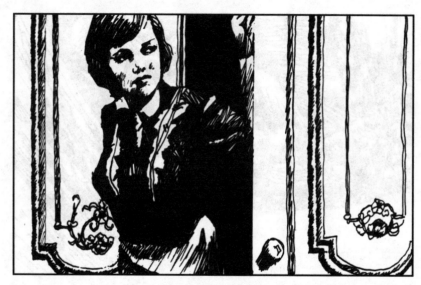

50. 一回到家，我就看见迈克西姆的车停在屋门口，我高兴地向藏书室走去。门关着，我听见迈克西姆的声音说："你告诉他，叫他以后别上曼陀丽来。你别管是谁告诉我的，反正是最后一次向你提出警告。"

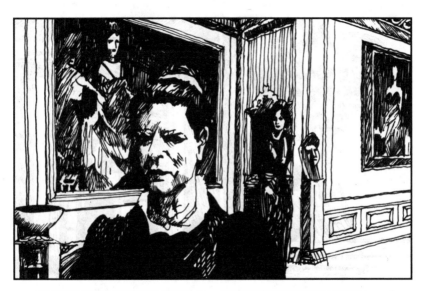

51. 我不愿出现在那种尴尬的场合，便连忙来到画廊那边藏着。一会，我看见丹弗斯太太出来了，她气得五官歪扭，样子狰狞可怕。我想她一定以为是我说的。不过，是谁说的呢？

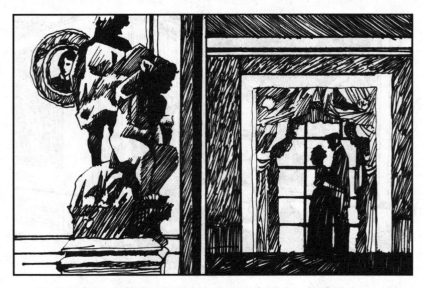

52. 以为他会把刚才跟丹弗斯太太的谈话告诉我，但他没有，只说："我累了。"他又习惯地坐进那把安乐椅。我说："我也累了。今天可以算是个挺有趣的日子哩。"

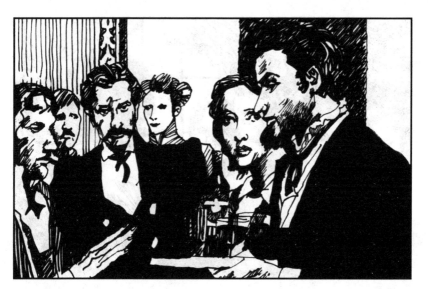

53. 星期天下午来了好些位客人。幸好弗兰克·克劳利也在。招待吃茶点时，他不仅帮我端茶送水，而且在我言辞不周时出来打圆场。他真是个不可多得的好朋友。

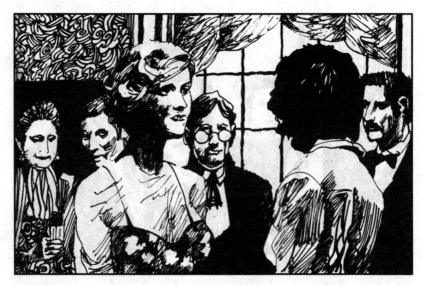

54. 暴牙齿克罗温夫人终于说出他们此来的目的。"德温特先生，您准备什么时候恢复曼陀丽的舞会呀？我们大家都在念叨呢，那种舞会对我们这一带的人来说可是盛夏佳节，给了我们很大的乐趣。"

55. "那种事筹备起来很费事，你最好问问弗兰克。"迈克西姆推托着。克罗温夫人便去说服弗兰克。弗兰克说："筹备工作我不在乎。但这事得由德温特先生和夫人决定。"

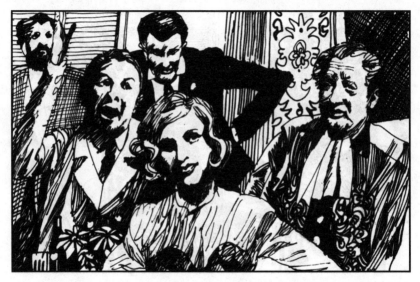

56. 我立即成了进攻的目标。克罗温夫人说："您得说服您丈夫，只有您的话他才会听。他应该开个舞会，对您这新娘聊表庆贺。"几位男客也附和着她的话，赞成开舞会的人还举了手。

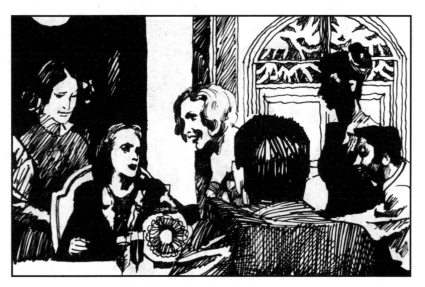

57. 迈克西姆和我的目光越过茶壶相遇。我说："我，我无所谓。""哪个姑娘不巴望这么热闹一场，"克罗温夫人又饶舌了，"德温特夫人，您要是扮个德累斯顿牧羊女，那模样一定迷人。"

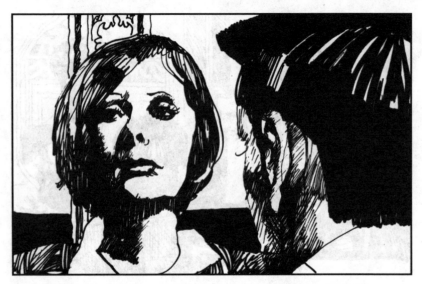

58. 我正不知如何表示，弗兰克说话了："迈克西姆，庄园里也有人要求对新娘祝贺一下呢。"迈克西姆再次把目光转向我，我以为他是怕我应付不了而为难，便说："我想一定很有趣吧。"

59. 开舞会的事一敲定，客人们便告辞了。迈克西姆在窗外的草坪上逗弄杰斯珀，我和弗兰克坐下继续喝茶。我说："弗兰克，你对化装舞会到底怎么看？""我觉得应该庆贺的，毕竟是位新娘嘛。"

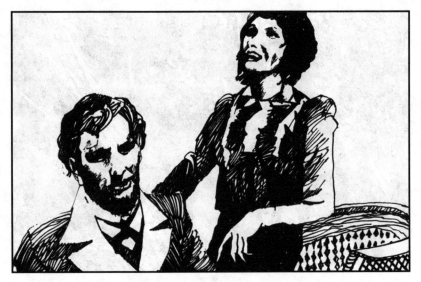

60. "那么克罗温夫人建议我扮牧羊女，你觉得这主意可取吗？"他严肃地打量了我一会，说："我想，您换上那身装束，确实很不错。"我乐得哈哈大笑。弗兰克说："我看不出我的话有什么好笑。"

61. 迈克西姆进来问什么事那么好笑，我说："弗兰克竟附和克罗温夫人的意见，说我可以扮个牧羊女哩。"迈克西姆也笑了，我问他："你扮什么呢？""什么也不扮，这是男主人的特权。"

62. "化装这玩意我不在行。迈克西姆，你说我扮什么好？" "头上扎根缎带，扮个漫游仙境的爱丽丝得了。瞧你现在手指放在嘴里的模样，不是挺像吗！"

63. 我说："你说话别那么粗鲁，我知道我的头发平直难看，可也不至于难看到那种程度。告诉你吧，我会让你和弗兰克大吃一惊的，到时候你们一定会认不出我来。"

64. "只要你不把脸涂得墨黑，装成个猴子，任你扮什么都行。"迈克西姆说。我说："好吧，我穿什么化装舞服，不到最后一分钟谁也不让知道，你们也别想打听。杰斯珀，跟我来。"

65. 我边走出屋子边想着，我再也不愿迈克西姆把我当个小孩子看了。兴致来了，就疼我一番，平时则多半把我丢在脑后。我一定要想法子让自己老成些，做他的妻子，像男人和女人那样肩并肩站在一起。

66. "嗨，杰斯珀，"我大声呼唤，"快跑，跟我一起跑，跑呀！"我撒开腿，发狂似的奔过草坪，心中燃烧着怒火，眼眶里噙着辛酸的热泪。杰斯珀跟在我身后，歇斯底里地汪汪乱叫。

67. 我坐在卧室里，苦苦地思索着穿什么舞服好。使女杰拉丽斯也帮我想着主意，但一个个方案都被否定了。

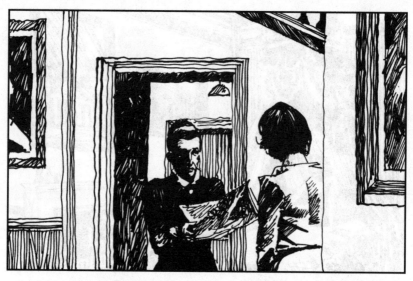

68. 黄昏，我正准备下楼吃饭时，丹弗斯太太拿着几张废画稿来了，她说："这是从废纸篓里捡出来的，我不知您还要不要，所以来问一下。"我一见她就全身发冷，半天才说出："那草图不要了。"

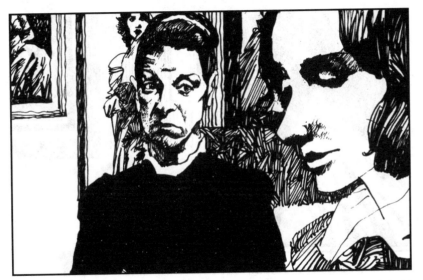

69. 丹弗斯没立即离去，反走过来说："太太，您还没决定穿什么舞服吧？"我默认了。她又说："我不明白，您干吗不从画廊的画像中选一幅，照样子临摹下来。"

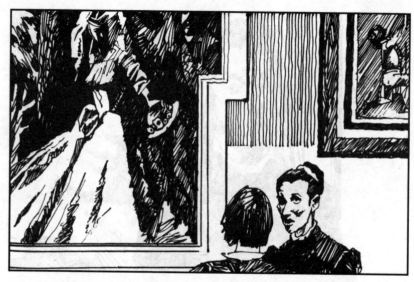

70. 我心里一动，但仍不做声。她就又说："画廊里的画像，张张都提供了上乘的服装式样，尤其是那幅手拿帽子的白衣少女像。德温特先生没建议您穿什么化装舞服吗？"

71. "没有。我也不想让他知道，因为我要让他和弗兰克大吃一惊。""哦。太太，要是您决定了，就到伦敦的沃斯成衣铺去定制，他们的缝工很出色。""好的。我一定记在心里。"

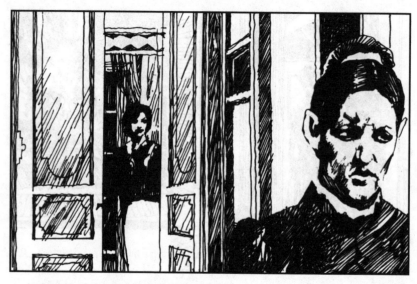

72. 我望着丹弗斯太太离去的背影发起呆来，她今天的态度和过去简直判若两人，也许她知道我没告发她和费弗尔的事，因而要和我握手言和吧。

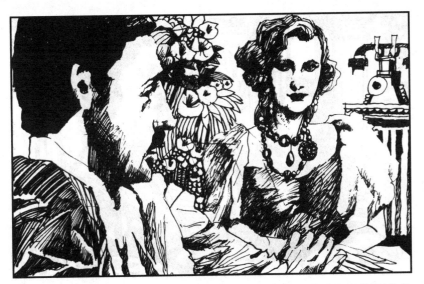

73. 吃晚饭时，我突然假设自己是吕蓓卡：餐间，吕蓓卡如何接到费弗尔的电话，然后又如何说些不相干的话来掩饰，终于逗得迈克西姆开心地笑起来，并从桌子的一头把手伸给她……

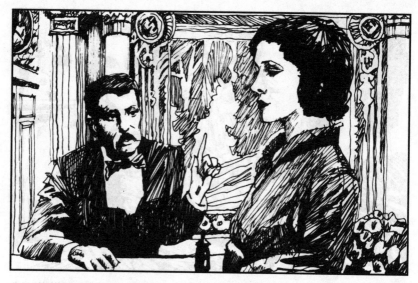

74. "瞧你这么出神，究竟在想些什么？"迈克西姆说。我吓了一跳，脸蓦地红了。"你刚才挤眉噘嘴，做出一串莫名其妙的滑稽动作。起先，你竖起耳朵，好像听到电话铃声，接着嘴里念念有词，还偷偷地瞟了我一眼……"

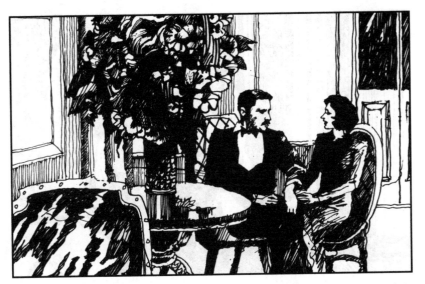

75. "后来你又抿嘴微笑，又耸肩膀，你大概在练习怎么在舞会上露脸亮相吧？告诉我，刚才到底想些什么？" "你从来就不告诉我你在想些什么。" "你好像没问过。" "我问过的。你就说是想那两支球队对垒。"

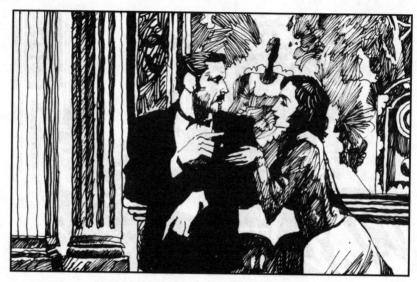

76. 他哈哈笑了阵后说："那是真的。男人们的思想是不会像女人那么弯来绕去的。可你刚才的样子一点也不像你本人，一下子老了很多，一副狡诈的样子，看上去很不顺眼。"我轻叹了一声。

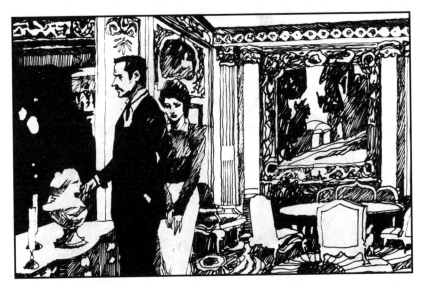

77. 迈克西姆继续说："我初次遇到你的时候，你脸上带有某种表情，你现在仍然带着这种神情，那是无法加以描述的。这也就是我娶你的一个原因，可是刚才那种表情不见了，取而代之的是另一种。"

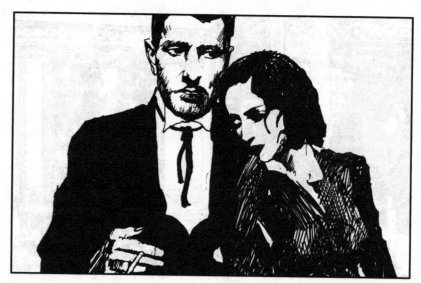

78. "另一种？是什么呢？" "就像偷看了禁书的小孩，明白了不该明白的事理。现在吃你的桃子吧，再问这问那，我就罚你立壁角。" "我讨厌你总把我当孩子。" "那要我怎么对待你呢？"

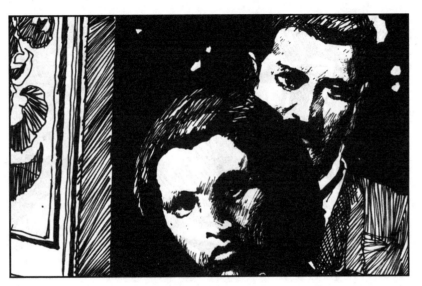

79. "要像别的男人对待他们妻子那样。" "你的意思是要我也揍你。" "别拿我像傻丫头那么逗弄好吗！" "好啊，漫游仙境的爱丽丝。腰带和束发带买了吗？" "我警告你，看到我穿上舞服时可别傻了眼。"

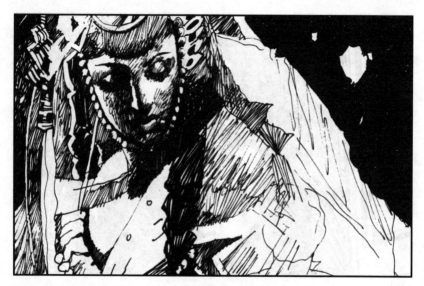

80. 吃完饭我就到画廊去了。那个拿宽边帽的白衣少女的确妙极了。她是迈克西姆高祖的妹妹卡罗琳·德温特，也是风靡伦敦的大美人。我要把画像临摹下来，然后寄往伦敦去赶制。

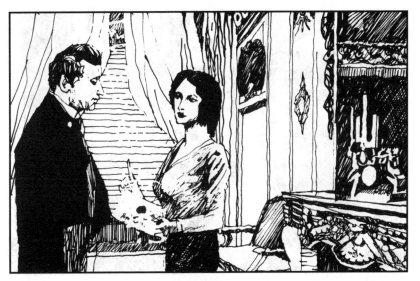

81. 第二天上午，我把罗伯特叫到晨室，把附有临摹图的信交给他以快件寄往伦敦。主意既定，心头无比轻松，竟也盼望着舞会早日来临哩。

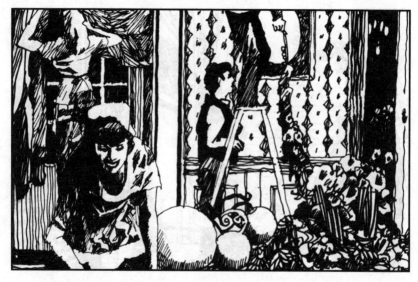

82. 随着喜庆日子临近，曼陀丽简直要沸腾了，搬家具的，摆弄花盆的，张灯结彩的，到处都是忙碌景象。我也被感染了，像个傻瓜似的这里走走那里看看。

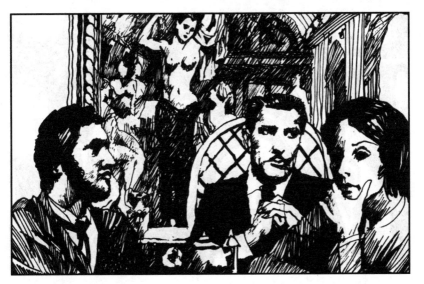

83. 今天就是那喜庆日子了。为了不妨碍工人们干活，中饭就在弗兰克那里吃。他们老追问我穿什么舞服，我说："到时候包管你们认不出我来，你们俩不大吃一惊才怪呢！"

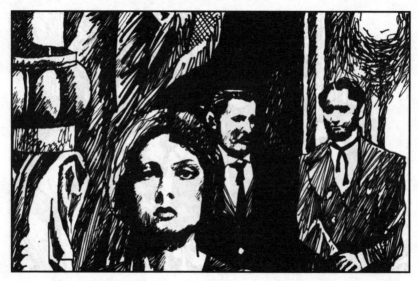

84. "你总不至于装扮个小丑吧，嗯？"迈克西姆说。"放心吧，不会的。""我还是希望你扮漫游仙境的爱丽丝。"弗兰克说，"从您的发型看，倒可扮个圣女贞德。"我心想，我才不听你们的胡说八道呢。

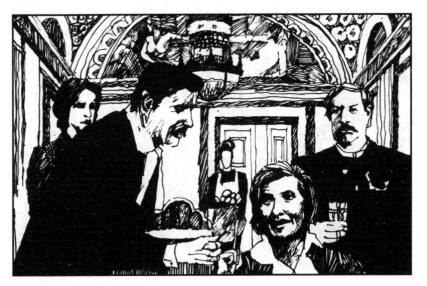

85. 黄昏时，比和贾尔斯到了。比四下一打量，说："这儿又和往昔一样啦。"她转向我，问："是你布置的吧？""不，一切都由丹弗斯太太包啦。"这时弗兰克来为她点烟，话便岔开了。

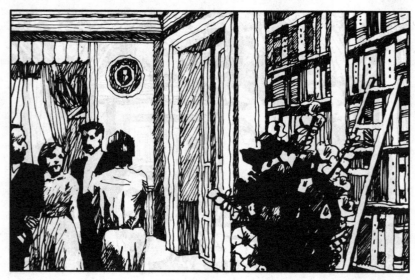

86. 一进藏书室，比说："我和贾尔斯扮一对东方人，阿拉伯的酋长和他高贵的妻子。"大家笑起来。比问我："你准备穿什么？"迈克西姆抢着说："别问她，她对谁都不说，还从未见瞒得这么紧的秘密。"

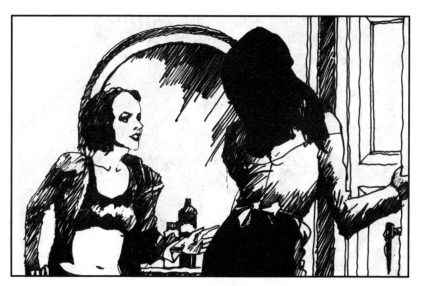

87. 化装的时间终于开始了，我闪身走进自己的房间，克拉丽斯激动地迎着我，我要她把门锁上。我们俩神神秘秘地好像在进行重大阴谋似的。

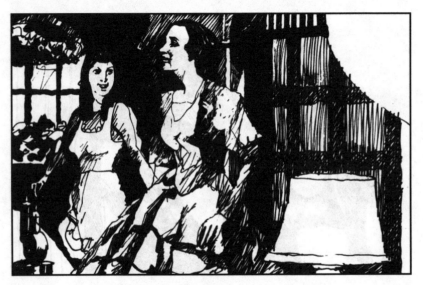

88. 我终于穿上了那身白色衣裙，站在镜子前，简直是奇迹！镜子里的倩影同我竟判若两人。我一边要克拉丽斯把假发卷拿来，一边说："啊，克拉丽斯，德温特先生会怎么说呢？"

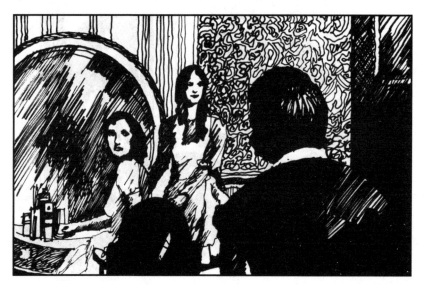

89. 有人敲门，是比，她说："怎么样啦？我想来看看。"我说："我还没好。""让我帮帮你吧。""不要，你下楼去吧，你们在大厅里等着我，我一会就好。"

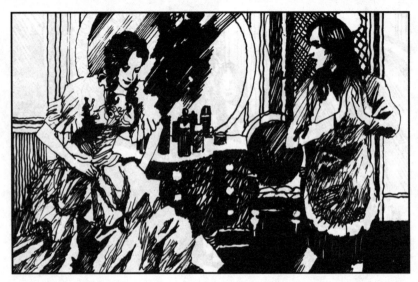

90. 我把假发戴好了，软软的发卷耷拉着。我提起衣裙行了个屈膝礼。克拉丽斯兴奋得叫起来："真好看，太太。这身衣服就是给女王穿也配啊！"

91. 我要克拉丽斯先行一步，去看看他们是不是都在大厅里。我随其身后，紧接着来到主楼梯的拱门，从那儿偷偷往下望着。听见迈克西姆说："真不知她还在磨蹭些什么。"

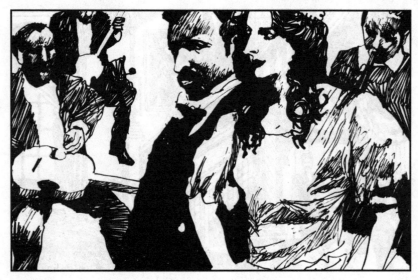

92. 我朝廊道的乐队招招手，琴师立即来到我面前，我说："叫鼓手击鼓通报，说：卡罗琳·德温特小姐到。我要让下面的人大吃一惊。"琴师会意地走去。

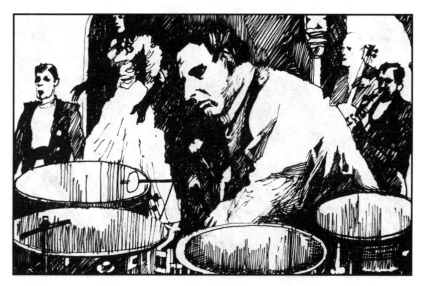

93. 接着鼓声大作，鼓手大声宣布："卡罗琳·德温特小姐到。"我出现在楼梯口，提着衣裙说："您好，德温特先生。"

94. 迈克西姆一动不动地站在那儿，抬起眼睛直勾勾地盯着我，脸上死灰一般惨白。弗兰克似想对他说什么，被他粗暴地推开了。所有人都怔愣着。

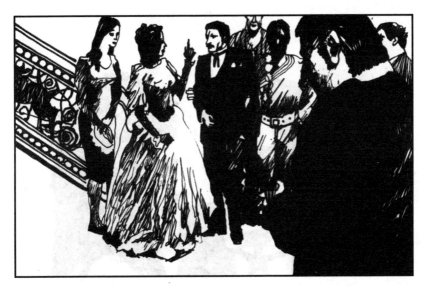

95. 迈克西姆朝楼梯走来，眼睛里冒着怒火，他说："你知道自己干的什么好事？"我吓坏了，说："是那幅像，画廊里的那幅……"谁也不做声。我问："怎么回事？我做了什么错事啊？"

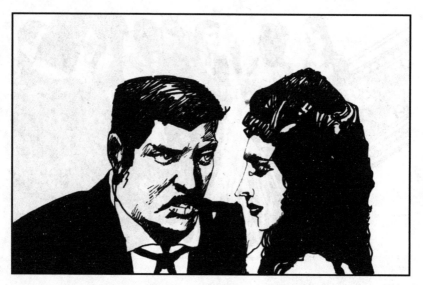

96. 迈克西姆用我不熟悉的，冰冷声音说："去，把衣服换掉，随便换什么都行，趁客人没来，快去！"我茫然地站着，"你还站在这里干吗？难道没听见我的话？"迈克西姆粗暴地低吼着。

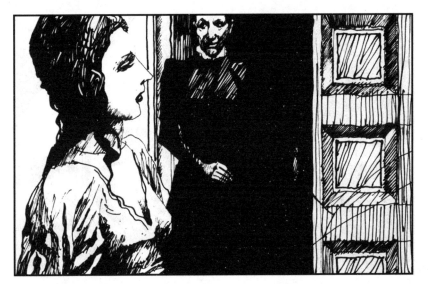

97. 我像中了邪一般，痴呆地东张西望，只见西厢的门突然敞开，丹弗斯太太站在那儿，一张欣喜若狂的魔鬼般的脸正对着我，冲着我狞笑。

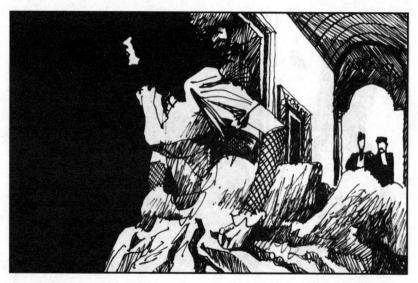

98. 我赶紧逃开，沿着狭长的过道，一路跌跌撞撞地奔跑，顾不得裙子边可能会将我绊倒。

99. 克拉丽斯吓坏了，一看到我走进卧室，就哇的一声哭起来。我一言不发，只顾用力地撕扯着衣服上的扣子。克拉丽斯一面帮我，一面号啕不止。

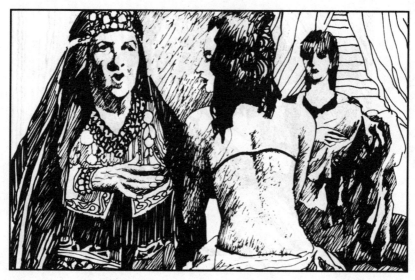

100. 我让克拉丽斯出去了。比敲敲门走了进来，她那东方人的装束滑稽可笑，一动，环佩就叮当作响。她一脸同情地说："我一眼就看出这是场可怕的误会，你是不可能知道的。怎么可能知道呢？"

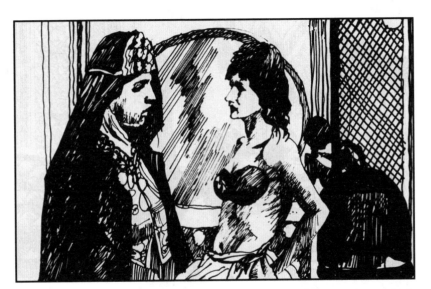

101. "知道什么？" "可怜的孩子，你临摹的那幅画像……在上次舞会上，吕蓓卡正是这么干的。同样的画像，同样的装束，当你站在楼梯口时，有那么一刹，我还真以为……"

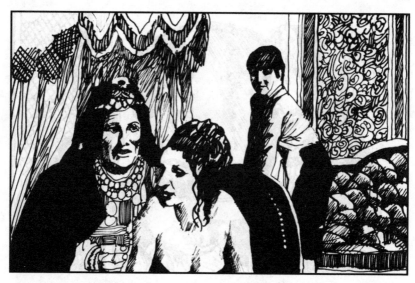

102. 我惊得目瞪口呆，嘴里喃喃着："我应该知道的，应该知道的。""不可能的。我们都没料到，而迈克西姆……""他怎么说？""认为你是故意这么干的。你不是说要让他大吃一惊吗？"

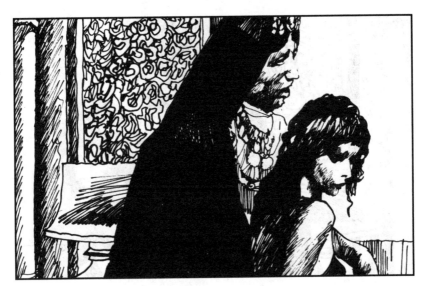

103. "啊,天哪!"我无力地跌坐在床沿。比说:"你另外找件衣服穿吧。"说着,她打开柜子,拿出件蓝色衣服,说:"这件衣服挺美,快,我帮你穿上。""不,我不打算下楼去。"我说。

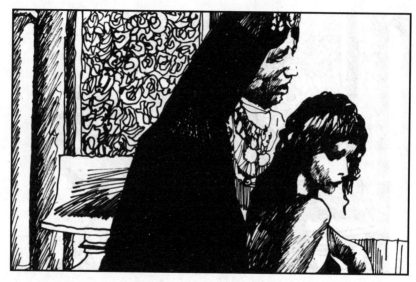

104. "你一定得下楼去，你不露面可不行！我们已经编好一套话了，就说那家店铺送错了衣服，穿着不合身。谁都会觉得这是合情合理的。""穿什么衣服我无所谓，使我难受的是自己的所作所为。"

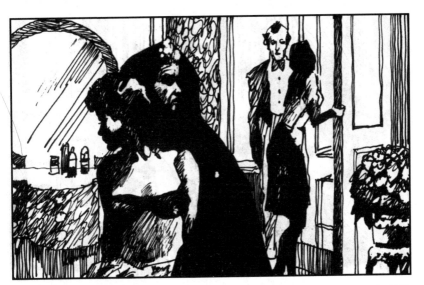

105. 这时，贾尔斯出现在门口，他说："客人都快到齐了，迈克西姆让我来看看究竟是怎么回事？"比说："她说她不想下楼。""天哪，我怎么跟迈克西姆说呢？""就说她头晕不舒服吧。"

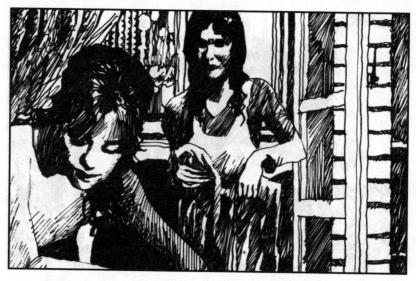

106. 贾尔斯走了。过会，比也在我的请求下走了。我走到窗口，望着还在下面忙着的男女仆人，我想象着他们会对我的不出现，做出各种猜测和议论，而其中定然会有人说：她和吕蓓卡多么不同啊！

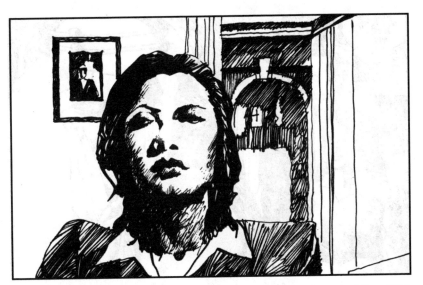

107. 我平静了。我把那套舞服连同假发一起塞进衣盒，然后换上那件蓝色衣服，梳好头，抹去脂粉。我那样子又跟过去一样了，仿佛正准备陪着霍珀夫人下楼到旅馆的餐厅去似的。

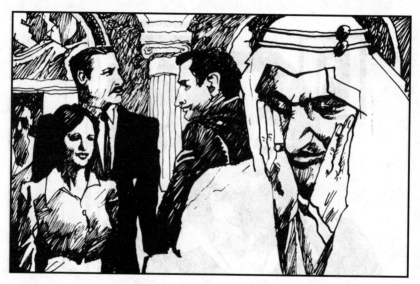

108. 我站在迈克西姆的边上，迎接那些姗姗来迟的宾客。迈克西姆不跟我说话，也不碰我一下，我们虽然站在一起，但中间却远隔重山。我面带微笑地看着形形色色的人从我面前走过。

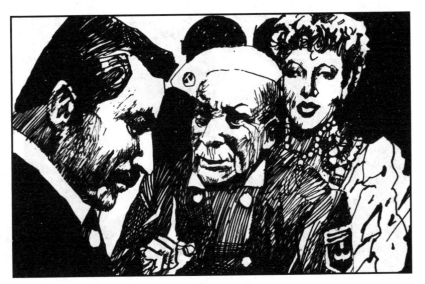

109. 一个满脸皱纹、头戴水手帽的男客用胳膊肘碰碰迈克西姆的胸口，说："听说你妻子的舞服没及时送来，真他妈不像话，要是我就去告那铺子一状。""是件不幸的事。"迈克西姆说。

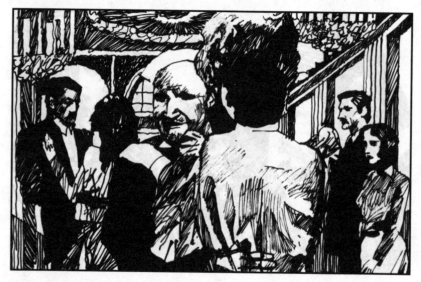

110. 只有我知道迈克西姆此时的心情。那人又对我说话了："你该说自己是朵'毋忘我花'，那花就是蓝色的，迷人的。德温特，对你太太说，她该称自己'毋忘我花'才对。"他搂着舞伴，哈哈笑着飘开了。

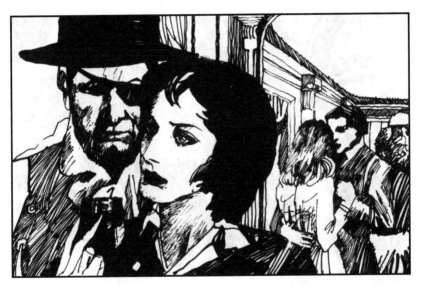

111. 这时，扮成海盗模样的弗兰克给我端来一盆鸡肉和一杯香槟，他殷勤地请我吃一点。为了不辜负他的好意，我勉强喝了口酒。我觉得他一下子老了许多，像是怀着极大的心事。

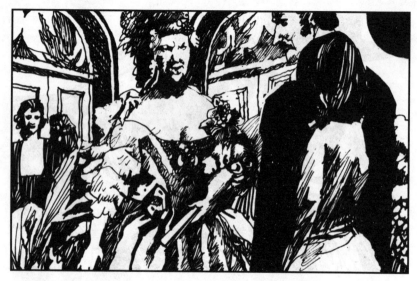

112. 扮成都铎王朝命妇的主教夫人来到我的身边，说："听说铺子送错了裙子？""可不是，真是岂有此理。"原来撒谎并不难。她又说："你穿这蓝色衣服非常漂亮。比我这裹得身子出汗的衣服舒服多了。"

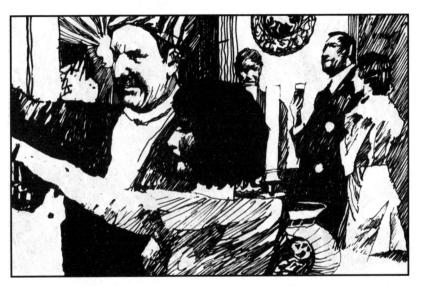

113. 好心肠的贾尔斯请我去跳舞，他那胖身材，再加上宽大的阿拉伯袍子，我都替他喘不过气来，可他还边舞边说："你穿这件蓝衣服真帅，相形之下，这儿所有的人都显得傻透了。"

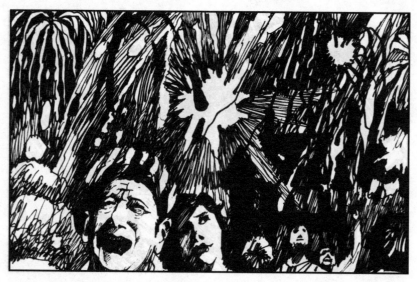

114. 后来，贾尔斯和比又拉着我去平台上看焰火。贾尔斯仰着他的大圆脸，张着嘴大声欢叫："炸开了，好哇！美极了！"草坪上人头攒动，炸开的礼花照亮了一张张仰望的脸。

115. 舞会已近尾声，乐队奏起了《友谊地久天长》。一个扮成中国满清遗老的男子走到我面前，说："宴会妙极了，我玩得真尽兴。"我说："我很高兴。"他抓起我的手，参加到那个又唱又跳的大圆圈里去。

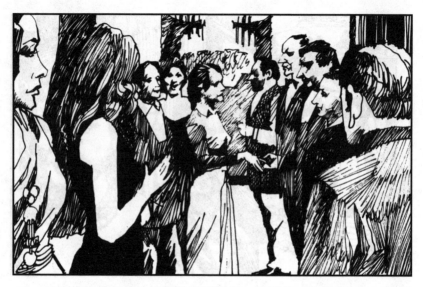

116. 我则像木偶似的，不停地鞠躬微笑，并说着"我真高兴""谢谢光临"之类的话。

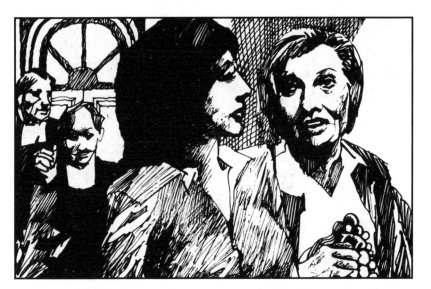

117. 迈克西姆和弗兰克已走出屋子，站在车道上送客。比一边卸下那些叮当作响的佩饰，一边对我说："看你这副疲惫的样子，去睡吧。要是我，就躺着不起来，早饭就在床上吃。"

118. 我钻进被窝，感到两腿发沉，腰背酸痛。我真想快点进入梦乡，但音乐的节拍仍在耳畔回响，众多的脸庞仍在眼前旋转。我用手捂住眼睛，但那些脸庞却在脑海中徘徊不去。

119. 我一直等着迈克西姆回房来，到清晨7点才昏昏睡去。醒来时已是11点了，睡意仍未全消，我迷迷糊糊地喝着克拉丽斯送来的茶。可迈克西姆那张没睡过的床让我猛然清醒，昨夜极度的痛苦再次袭来。

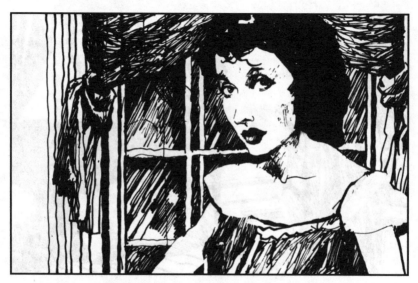

120. 我坐在梳妆台前，端详着镜中的自己，痛苦地感到自己与迈克西姆的格格不入。我的婚姻是极大的失败。我所爱的人不属于我，而是属于吕蓓卡的。他仍忘不了她，仍眷恋着她。她仍是这里的女主人。

121. 我因为怕人议论，才强撑着去参加舞会。此刻我又怕人知道迈克西姆没回房而说三道四，便故意去拉开被褥，把床弄皱，让人以为他已在上面睡过。我是多么懦怯和无奈啊！

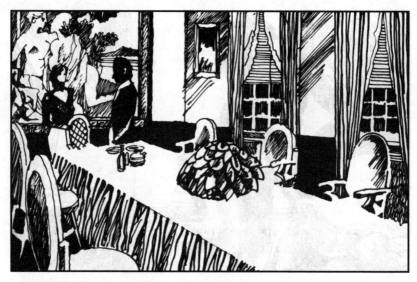

122. 我洗过澡后，就下楼去找迈克西姆，无论如何要让他知道我不是故意刺激他的。他不在藏书室，我便到餐厅去问罗伯特："你知道德温特先生在哪吗？""不知道，太太，他吃了早饭就出去了。"

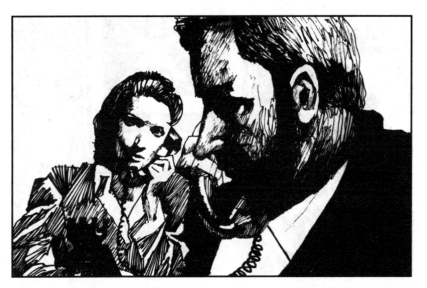

123. 我到晨室去给弗兰克打电话，问他："弗兰克，你知道迈克西姆哪儿去了吗？"弗兰克在电话那头说："不知道。他昨夜睡得好吗？""他根本没回房睡觉。""噢，我就怕发生这种事。"

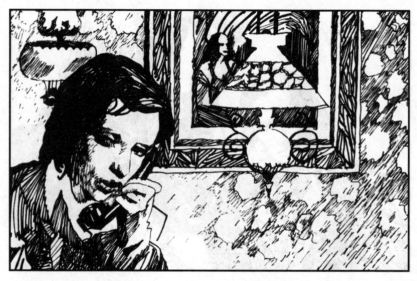

124. 我再也忍不住了，眼泪夺眶而出，哽咽着说："再也无法挽回了。我知道他不爱我，他爱的是吕蓓卡。他从来没把她忘掉，他仍日夜思念着她。他从来没爱过我，弗兰克。始终是吕蓓卡，吕蓓卡。"